培養孩子的藝術氣息
就從 小普羅藝術叢書 開始!!

· 我喜歡系列 ·

這是一套教導幼齡兒童認識色彩的藝術叢書,期望在幼兒初步接觸色彩時,能對色彩有正確的體會。

我喜歡紅色　　我喜歡棕色　　我喜歡黃色　　我喜歡綠色　　我喜歡藍色　　我喜歡白色和黑色

· 創意小畫家系列 ·

這是一套指導小朋友如何使用繪畫媒材的藝術圖書,不僅介紹了媒材使用的基本原則,更加入了創意技法的學習,以培養小朋友豐沛的想像力與創造力。

蠟　筆　　　水　彩　　　色鉛筆　　　粉彩筆　　　彩色筆　　　廣告顏料

針對各年齡層的小朋友設計,
讓小朋友不僅學會感受色彩、運用各種畫具及基本畫圖原理
更能發揮想像力,成為一個天才小畫家!

森林之王

三民書局

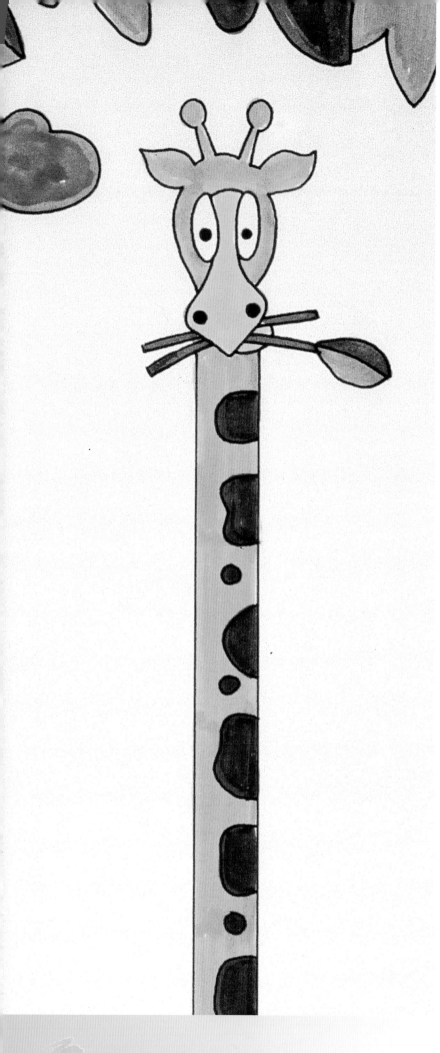

好朋友的聯絡簿

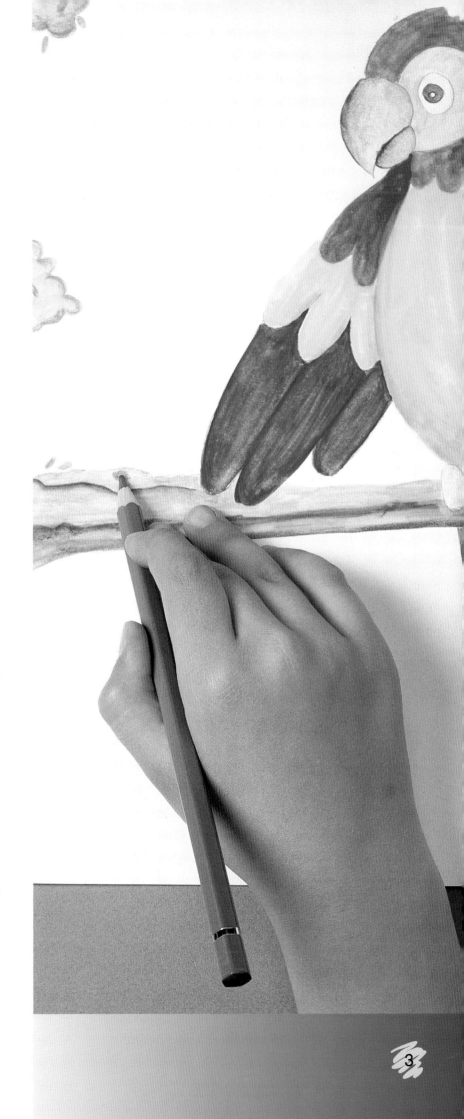

1　來個清爽的淋浴吧！

準備的材料：
一張 A4 素描紙、橙色、藍色、白色和綠色的廣告顏料、一瓶墨汁、一支水彩筆、一支鉛筆、一個調色盤。

1. 把第 28 頁所附的大象圖案描到圖畫紙上，記得要連細節都要描上去喔！

2. 用橙色的廣告顏料把大象的身體塗上顏色，記得要把之前所畫的鉛筆線條部分以留白的方式空下來。

3. 改用藍色畫大象的眼睛和牠所噴出來的水滴，象牙和大象的腳則用白色顏料塗一遍，至於草地就改用綠色去畫吧！

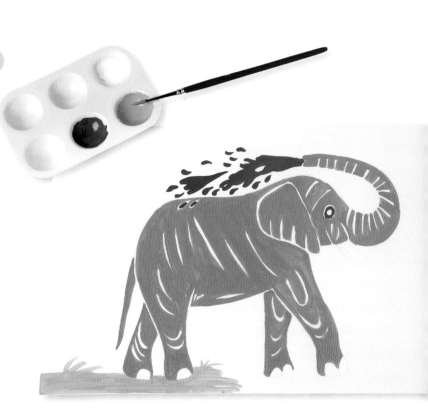

4. 等到畫上去的顏料完全乾透了之後，就把整張畫面用墨汁塗上一層。

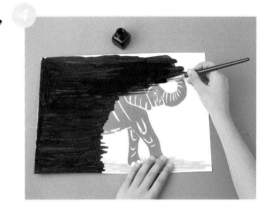

5. 當墨汁乾了之後，把整張畫放到裝了水的盆子裡，並用手小心的在畫面上搓一下，你會發現，之前有塗上廣告顏料的地方，墨汁就會被洗掉，再將作品放在旁邊陰乾。

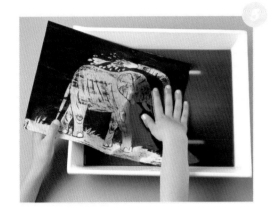

你有沒有發現，你所畫的作品很像臘染畫呢？而你畫的大象正在享受舒適的淋浴呢！

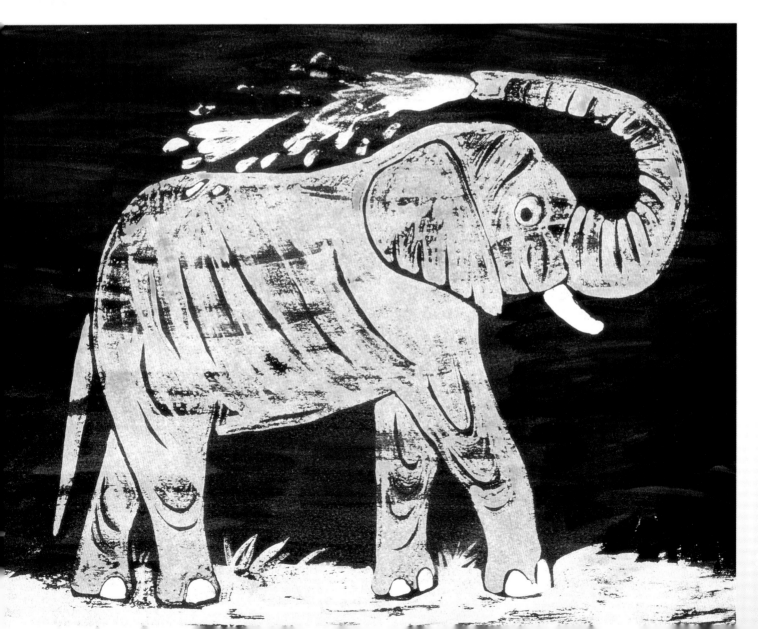

2 你的頭頂上有鱷魚！

準備的材料：
一張 A4 綠色素描紙、藍色和白色的
廣告顏料、一支水彩筆、黑色和白色的
色鉛筆各一支、一支細字黑色簽字筆、
一把剪刀、一段橡皮繩、一塊海綿、
一個釘書機、一支錐子。

1. 將第 29 頁所附的圖形描繪下來，畫到綠色的素描紙上，就可以開始進行鱷魚帽子的製作了。

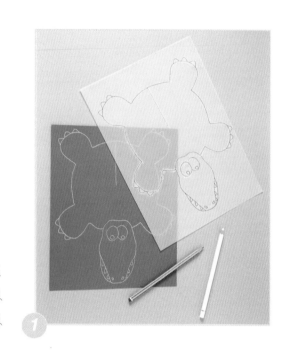

2. 用剪刀將鱷魚沿著輪廓線剪下來，並且將牠屁股上面的直線剪開。

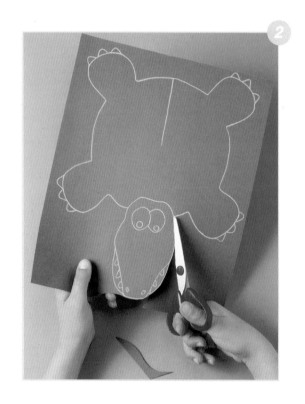

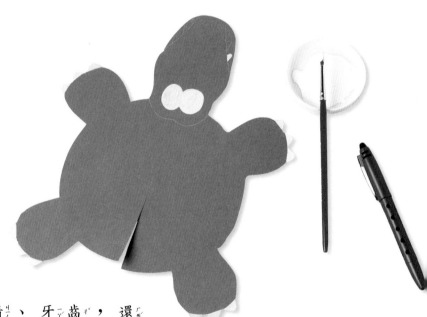

3. 用白色顏料將鱷魚的眼睛、牙齒，還有腳趾都塗上白色，之後再用黑色簽字筆去畫一些細節。

4. 用一小塊海綿沾取黃色的廣告顏料，壓印在鱷魚的背部做為牠身上的鱗片。

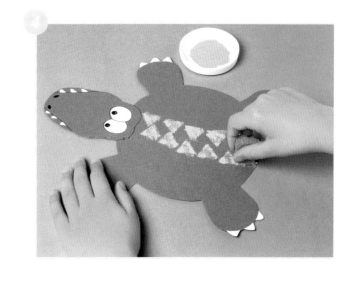

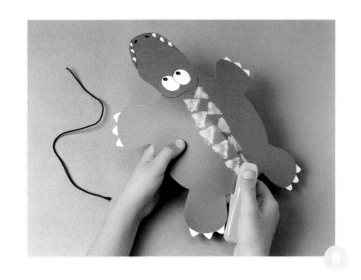

5. 將鱷魚的尾部稍微重疊在一起，用釘書機釘起來，再用錐子在牠的身體兩邊各穿一個小洞，之後穿過一段橡皮繩並將它綁好就可以了。

好了，你已經有一隻獨一無二的鱷魚了，但是牠不喜歡自己爬行，反而比較喜歡趴在你的頭頂上面跟著你走喔！

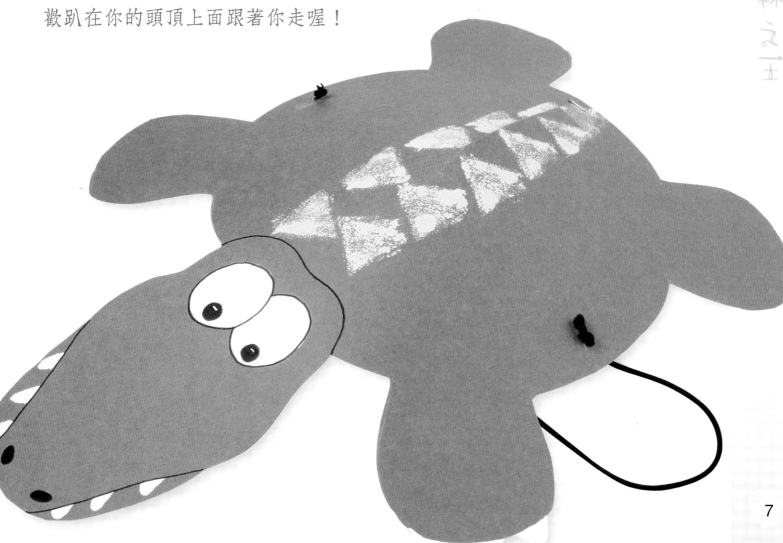

3　什麼樣的老虎一直盯著你瞧呢？

1. 用鉛筆將第 9 頁所附的老虎頭部的圖案描下來或影印下來，再將它轉印到水彩紙上面。

準備的材料：
一張水彩紙、黑色、白色和粉紅色的蠟筆、黃色和橙色的水彩顏料、一支水彩筆、一支鉛筆、一個調色盤。

2. 將老虎頭部的輪廓線和其他線條的部分用黑色蠟筆畫過一遍，而老虎的鼻頭就用粉紅色蠟筆塗一塗，鬍子和頭上的某一些部分就用白色蠟筆畫一遍。

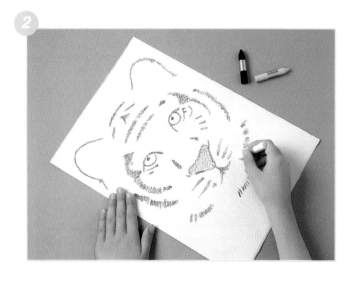

3. 將作品擺進放了水的方形盤子裡面。

4. 再將濕透的水彩紙擺在一張報紙上面，並且趁它還是濕的時候，用黃色和橙色的水彩顏料將整張水彩紙塗滿，兩色顏料會自行融合，產生一些意外的效果。

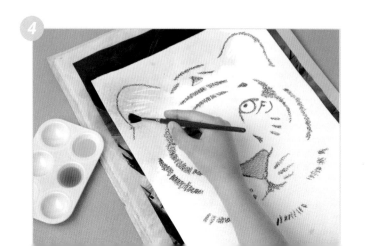

等作品完全乾了之後，你會發覺作品裡的老虎居然比真的老虎還要真實呢！

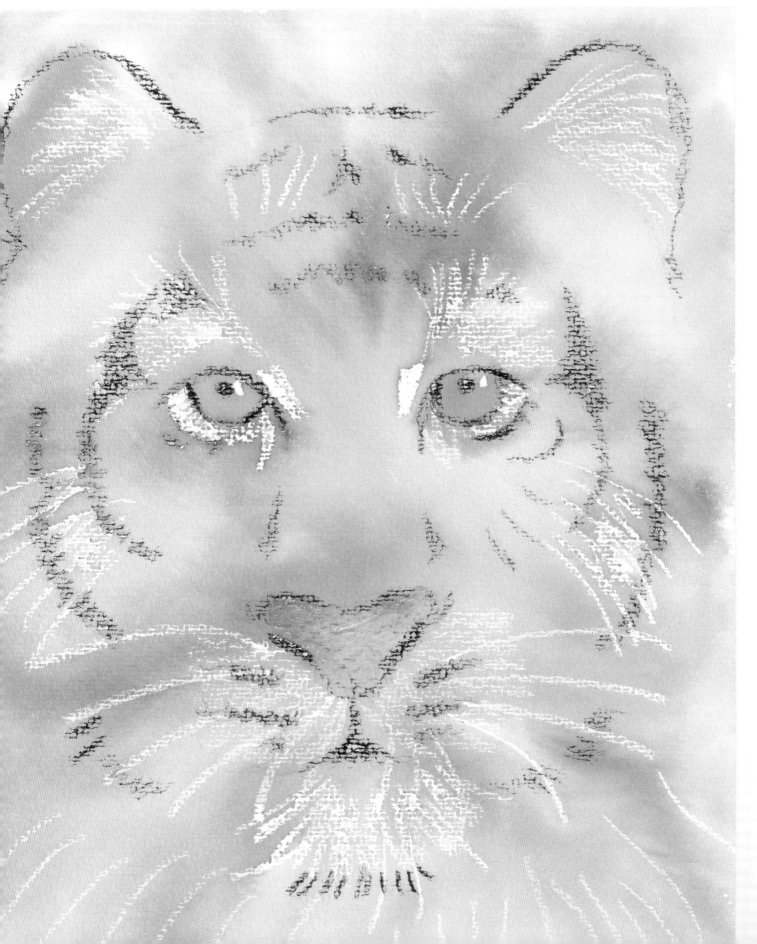

森林之王

你會發覺作品裡的老虎居然比真的老虎還要真實呢！

4　好ㄏㄠˇ漂ㄆㄧㄠˋ亮ㄌㄧㄤˋ的ㄉㄜ˙大ㄉㄚˋ嘴ㄗㄨㄟˇ鳥ㄋㄧㄠˇ！

準備的材料：
一張 A3 淺綠色素描紙、各種顏色的素描紙、黑色和白色的色鉛筆各一支、一支粗筆頭的黑色簽字筆、一把剪刀、一條口紅膠、一個打洞器。

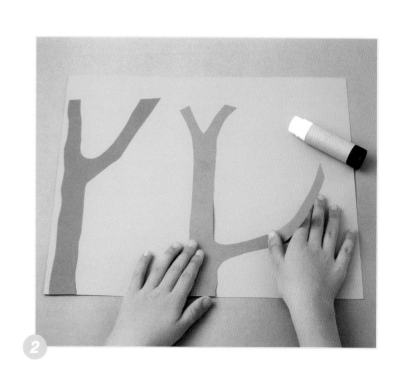

1. 先ㄒㄧㄢ用ㄩㄥˋ褐ㄏㄜˋ色ㄙㄜˋ的ㄉㄜ˙素ㄙㄨˋ描ㄇㄧㄠˊ紙ㄓˇ剪ㄐㄧㄢˇ下ㄒㄧㄚˋ兩ㄌㄧㄤˇ根ㄍㄣ有ㄧㄡˇ樹ㄕㄨˋ枝ㄓ分ㄈㄣ叉ㄔㄚ的ㄉㄜ˙樹ㄕㄨˋ幹ㄍㄢˋ，再ㄗㄞˋ將ㄐㄧㄤ它ㄊㄚ們ㄇㄣ˙貼ㄊㄧㄝ在ㄗㄞˋ淡ㄉㄢˋ綠ㄌㄩˋ色ㄙㄜˋ的ㄉㄜ˙素ㄙㄨˋ描ㄇㄧㄠˊ紙ㄓˇ上ㄕㄤˋ，記ㄐㄧˋ得ㄉㄜ˙只ㄓˇ要ㄧㄠˋ貼ㄊㄧㄝ住ㄓㄨˋ樹ㄕㄨˋ幹ㄍㄢˋ的ㄉㄜ˙兩ㄌㄧㄤˇ端ㄉㄨㄢ就ㄐㄧㄡˋ好ㄏㄠˇ了ㄌㄜ˙，因ㄧㄣ為ㄨㄟˋ之ㄓ後ㄏㄡˋ我ㄨㄛˇ們ㄇㄣ˙還ㄏㄞˊ要ㄧㄠˋ將ㄐㄧㄤ大ㄉㄚˋ嘴ㄗㄨㄟˇ鳥ㄋㄧㄠˇ和ㄏㄢˋ蛇ㄕㄜˊ穿ㄔㄨㄢ插ㄔㄚ在ㄗㄞˋ上ㄕㄤˋ面ㄇㄧㄢˋ呢ㄋㄜ˙。

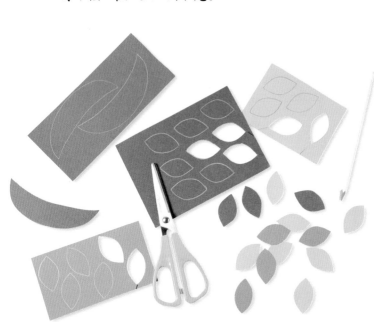

2. 在ㄗㄞˋ 30 頁ㄧㄝˋ所ㄙㄨㄛˇ附ㄈㄨˋ的ㄉㄜ˙圖ㄊㄨˊ形ㄒㄧㄥˊ當ㄉㄤ中ㄓㄨㄥ的ㄉㄜ˙左ㄗㄨㄛˇ下ㄒㄧㄚˋ角ㄐㄧㄠˇ，你ㄋㄧˇ可ㄎㄜˇ以ㄧˇ找ㄓㄠˇ到ㄉㄠˋ兩ㄌㄧㄤˇ種ㄓㄨㄥˇ大ㄉㄚˋ小ㄒㄧㄠˇ造ㄗㄠˋ形ㄒㄧㄥˊ都ㄉㄡ不ㄅㄨˋ相ㄒㄧㄤ同ㄊㄨㄥˊ的ㄉㄜ˙葉ㄧㄝˋ子ㄗ˙，將ㄐㄧㄤ它ㄊㄚ們ㄇㄣ˙描ㄇㄧㄠˊ在ㄗㄞˋ不ㄅㄨˋ同ㄊㄨㄥˊ的ㄉㄜ˙綠ㄌㄩˋ色ㄙㄜˋ素ㄙㄨˋ描ㄇㄧㄠˊ紙ㄓˇ上ㄕㄤˋ，再ㄗㄞˋ逐ㄓㄨˊ一ㄧ剪ㄐㄧㄢˇ下ㄒㄧㄚˋ來ㄌㄞˊ貼ㄊㄧㄝ在ㄗㄞˋ樹ㄕㄨˋ幹ㄍㄢˋ上ㄕㄤˋ面ㄇㄧㄢˋ。

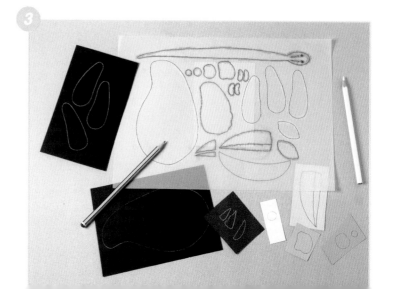

3. 將ㄐㄧㄤ圖ㄊㄨˊ形ㄒㄧㄥˊ中ㄓㄨㄥ大ㄉㄚˋ嘴ㄗㄨㄟˇ鳥ㄋㄧㄠˇ的ㄉㄜ˙各ㄍㄜˋ個ㄍㄜˋ部ㄅㄨˋ位ㄨㄟˋ描ㄇㄧㄠˊ在ㄗㄞˋ彩ㄘㄞˇ色ㄙㄜˋ紙ㄓˇ上ㄕㄤˋ，再ㄗㄞˋ用ㄩㄥˋ剪ㄐㄧㄢˇ刀ㄉㄠ沿ㄧㄢˊ著ㄓㄜ˙輪ㄌㄨㄣˊ廓ㄎㄨㄛˋ線ㄒㄧㄢˋ剪ㄐㄧㄢˇ下ㄒㄧㄚˋ來ㄌㄞˊ。

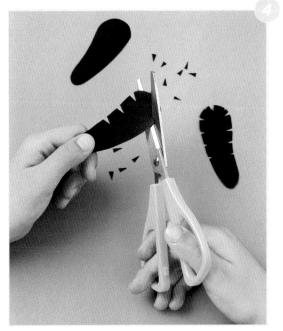

4. 再用剪刀在大嘴鳥黑色的尾巴上面剪出一些小三角形的缺口，來增加尾巴的變化。

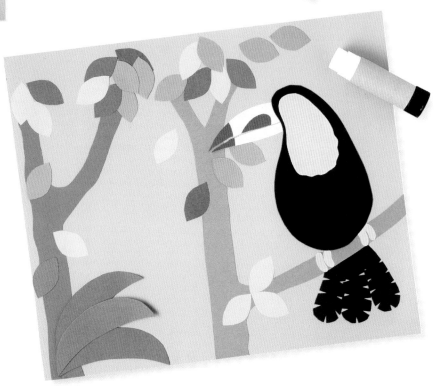

5. 接著將大嘴鳥的嘴巴和身體各部分，逐一甚至重疊的貼在背景上面，別忘了，先將大嘴鳥的嘴巴貼在最粗的樹幹上面，尾巴靠身體的部分則必須壓在樹枝下面喔！

6. 用藍色、白色和黑色卡紙剪下大嘴鳥的眼睛，先將它們重疊貼好後，再貼在橙色靠近嘴巴的部分上面，接著再用打洞器剪下一小塊圓形的黑色色紙，來當作眼睛的瞳孔。

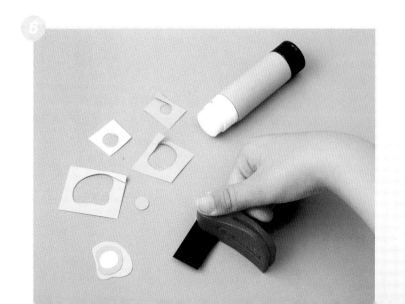

森林之旅

11

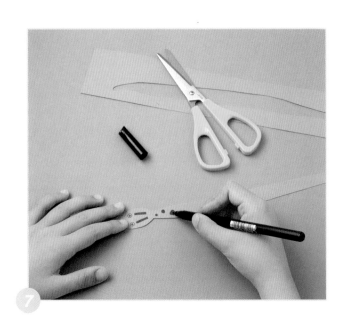

7. 接下來在褐色的色紙上面描下蛇的輪廓，再用剪刀剪下來，並且用簽字筆在蛇的身體兩邊都畫上黑色的斑點，接著將蛇捲在另外那根樹幹上。

你知道嗎？大嘴鳥的嘴巴雖然很大，但是卻很輕，因為它幾乎可以說是完全中空的喔！

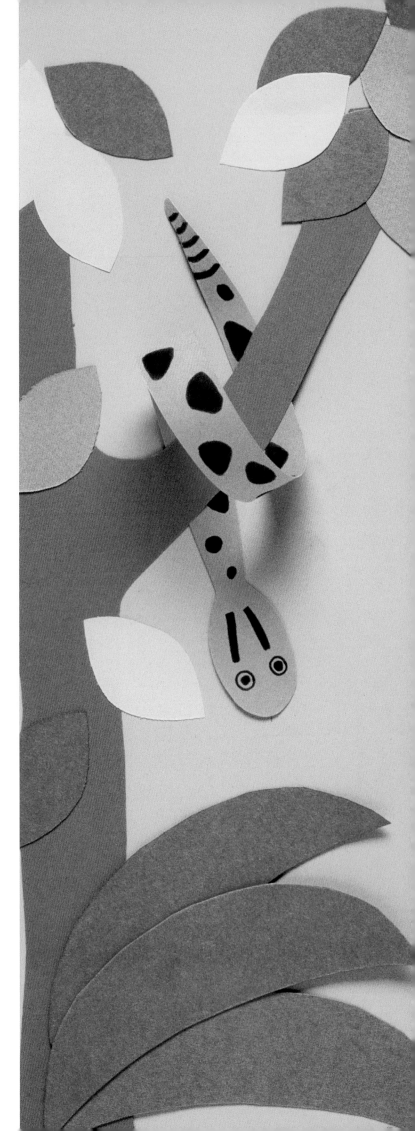

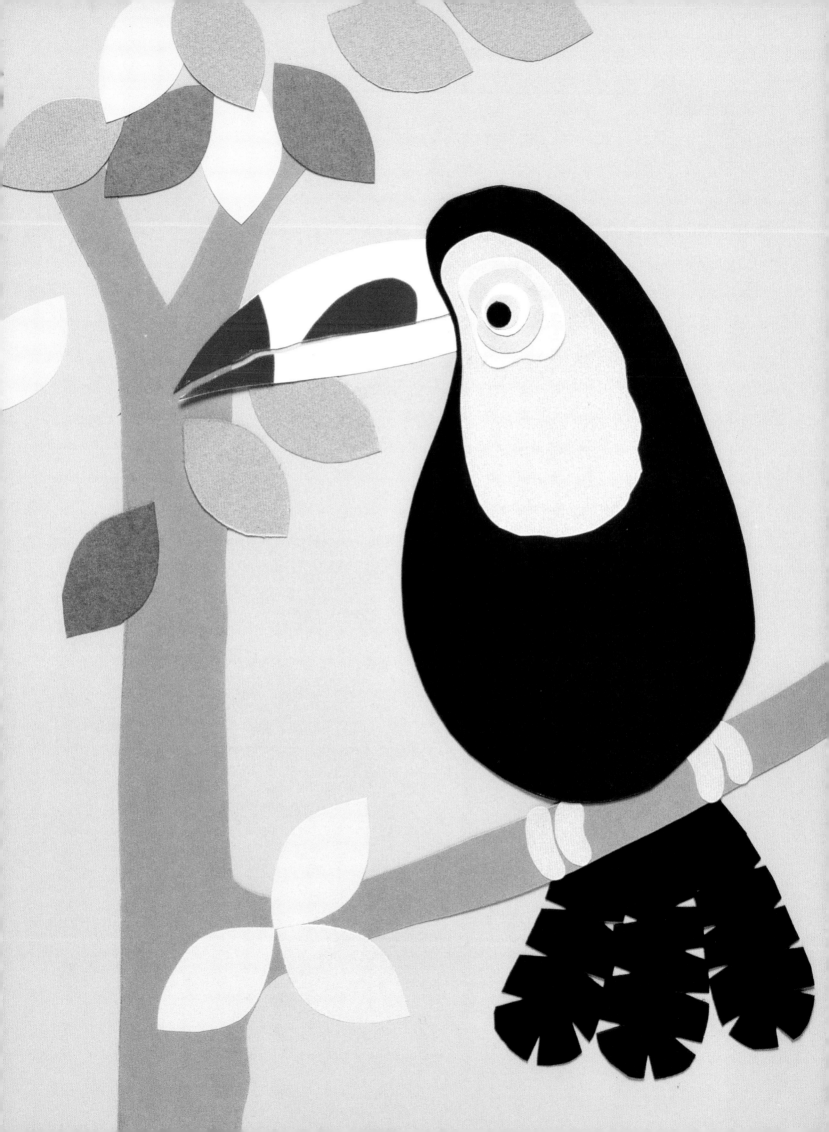

5 用手指頭捏出來的喔！

準備的材料：
厚紙板、各種顏色的油性黏土、一根小木棍、一支圓頭的小雕塑刀、一支奶油抹刀。

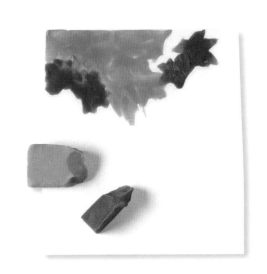

1. 在厚紙板上，將淺綠色和深綠色的黏土平鋪在上面，做出像森林般的背景來，並用灰色黏土做出地面。

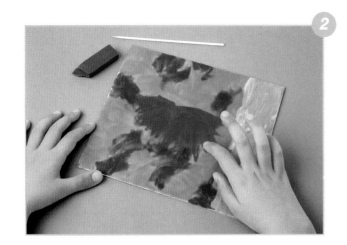

2. 在背景的正中央擺上一些淺褐色的黏土，並將它塑造成一條條呈放射狀的條紋，再用一小根的木棍，在上面畫出一條條放射狀的線條，使它看起來更像獅子脖子上長長的毛髮。

3. 至於獅子的頭部，就將一小坨深黃色的黏土攤平，再切割出獅子的頭形，並在相同的黏土上切割出耳朵、兩隻腳和腳趾頭。

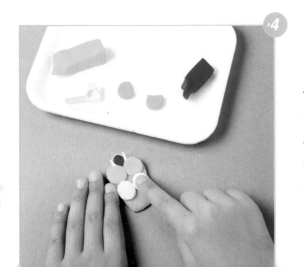

4. 再用其他顏色的黏土，先揉捏出獅子頭部其他的器官，用白色做出眼睛和尖尖的門牙，黃色做出雙頰，紅色做出牠的舌頭。記得將獅子的兩顆大門牙放在雙頰的下面，這樣才能讓人感覺到牠的牙齒是從裡面長出來的喔！

5. 為了完成頭部部分，先將耳朵放上去，再用黃色黏土捏出一個三角形當作鼻子，鼻頭則用黑色捏出一個比較小的倒三角形貼上去。繼續用黑色黏土捏出眼睛裡的瞳孔，還有六個小圓圈當作鬍子。

6. 把獅子的腳貼在脖子的長毛底下，並在每個腳趾頭上穿個小洞，以便黏上獅子的爪子。接著把獅子頭放在脖子的長毛上面，並且放一小撮褐色的毛髮在雙耳中間。

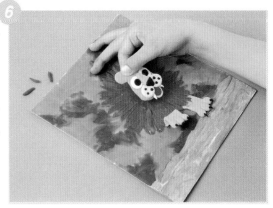

假如你試著輕輕的在獅子的雙腳上壓一壓，牠可能會對著你吼喔！

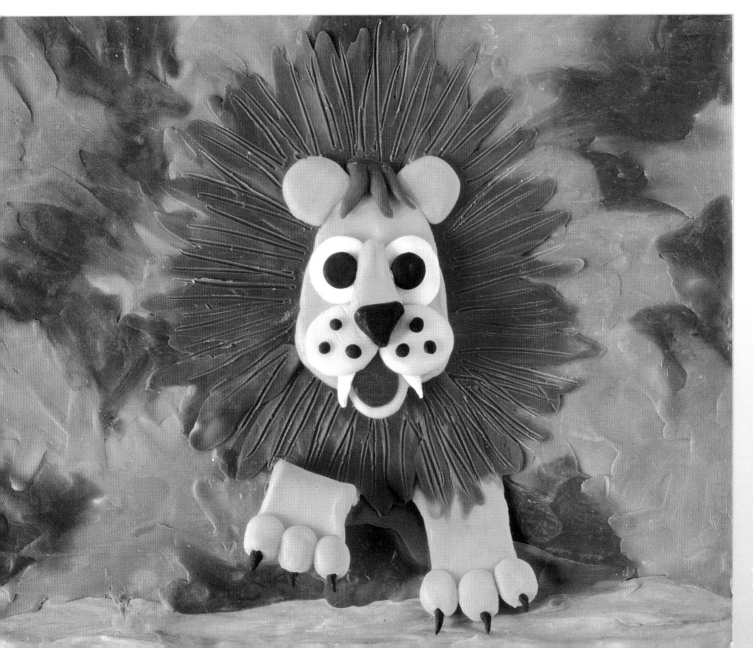

森林之王

6 比我們想像中的還要大喔！

準備的材料：
一張 A3 白色素描紙、一些彩色筆、一支細字黑色簽字筆、一把剪刀、一支鉛筆、一把尺。

1. 將 A3 大小的白色素描紙切割成兩半，將其中的一半對摺，再對摺，就如圖所示。

2. 將紙摺好，並將第31頁所附的長頸鹿圖案描在上面，要注意的是，長頸鹿的頸部一定要放在摺紙這一部分的上面。

3. 再將摺紙的部分打開，並用尺和鉛筆把兩邊的頸線連接起來。

16

4.接著用黃色的彩色筆將長頸鹿的身體塗上顏色，並用褐色畫上斑點。

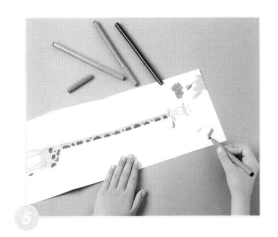

5.繼續用彩色筆畫上樹枝、樹葉、草坪，還有天空中的雲彩，接著再用簽字筆將所有的輪廓線描一遍。

將整張畫打開，你就會覺得好像看到全世界最高的動物了！

森林之旅

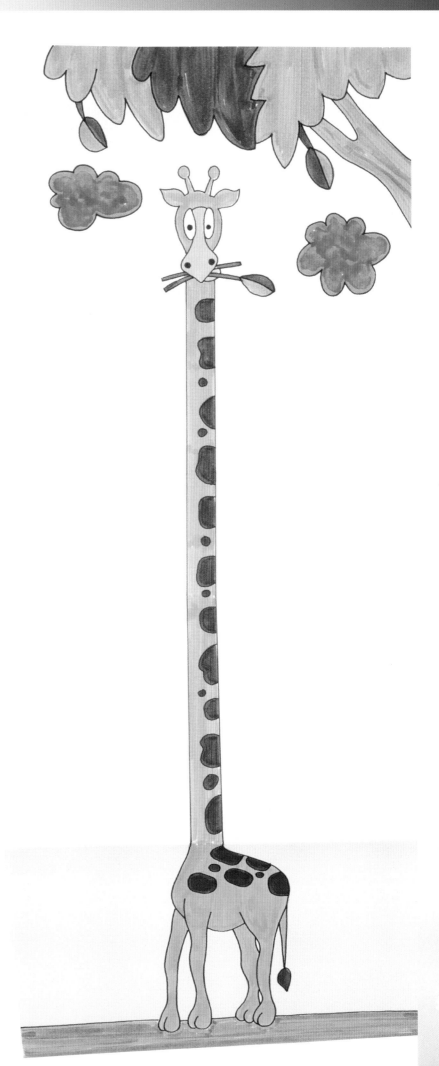

17

7 為嘉年華預先做好準備

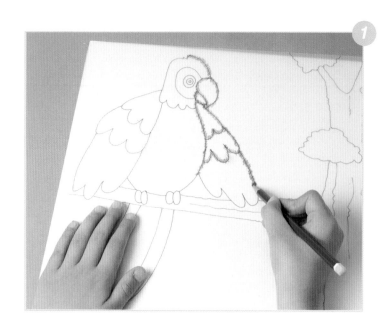

準備的材料：
一張 A3 白色素描紙、一些水性色鉛筆、一支水彩筆、一支鉛筆、一個裝水容器。

1.將第 21 頁所附的鸚鵡圖案描下來或是影印下來， 再將所有的細節描到 A3大小的白色素描紙上。

2.利用深淺不同的紅色水性色鉛筆畫鸚鵡的頭部、 翅膀的上方， 以及尾巴的羽毛。

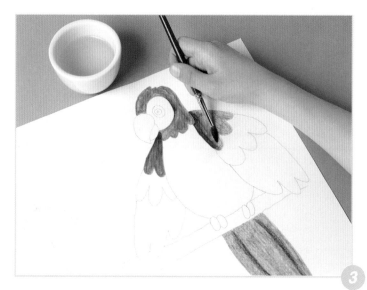

3.將水彩筆的尖端稍微沾點水弄濕之後，在剛剛塗好的顏色上面刷幾下， 以便讓顏色混合得均勻。

18

4. 接著用黃色和橙色調的水性色鉛筆畫鸚鵡的腹部以及翅膀的中間部分。 並且繼續用沾濕的水彩筆將顏色調勻開來。

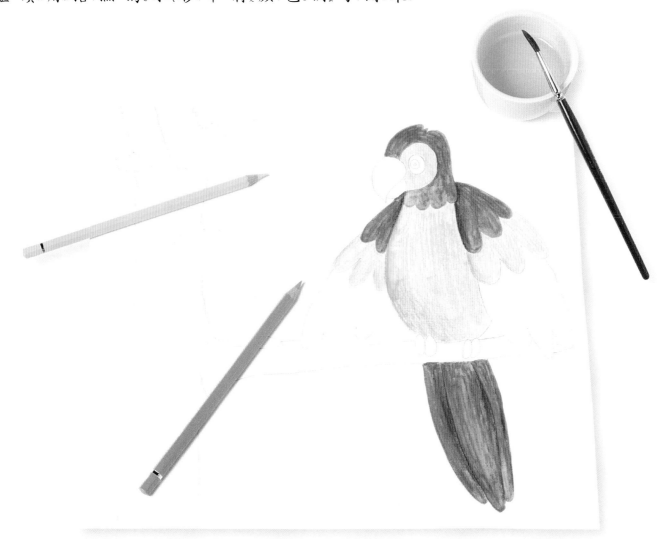

森林之左

5. 接下來用灰色和黑色調畫畫面裡鸚鵡眼睛、嘴巴的瞳孔、以及爪子，並接著用藍色畫鸚鵡翅膀的尾端，接下來的步驟也是用沾濕的水彩筆將所有的顏色調勻開來。

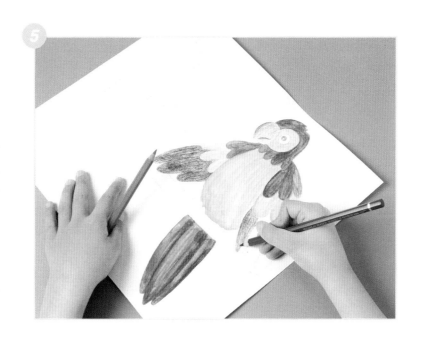

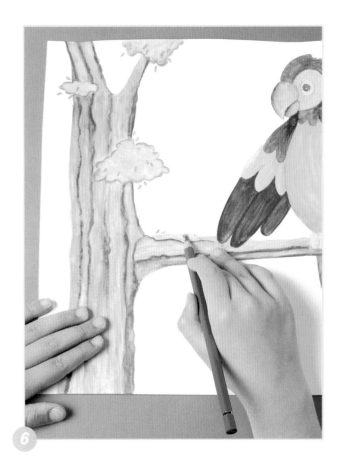

6. 利用相同的技法將樹幹和樹枝塗上各種不同色調的褐色，葉子的部分則是塗上綠色。最後，再用色鉛筆任意畫上一些樹葉，但是畫好後就不需要再用沾濕的水彩筆將樹葉的顏色調勻開來。

這一隻鸚鵡看起來好像是早就為嘉年華會做好準備了，不是嗎？

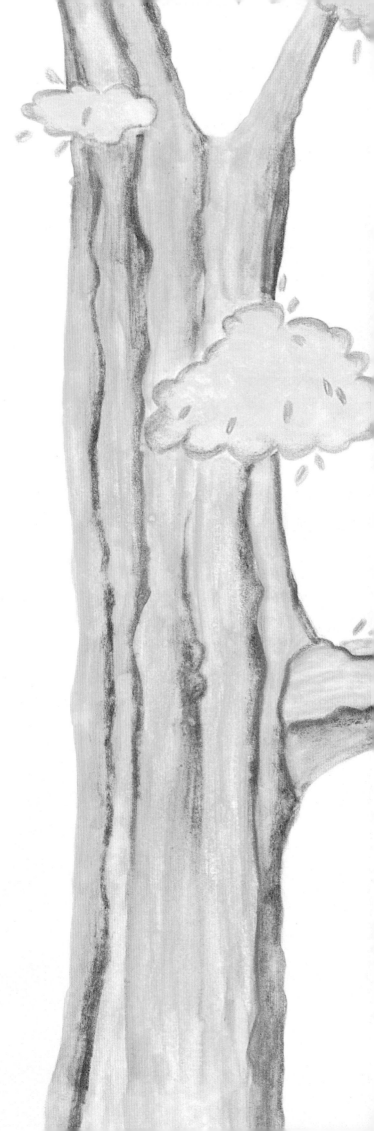

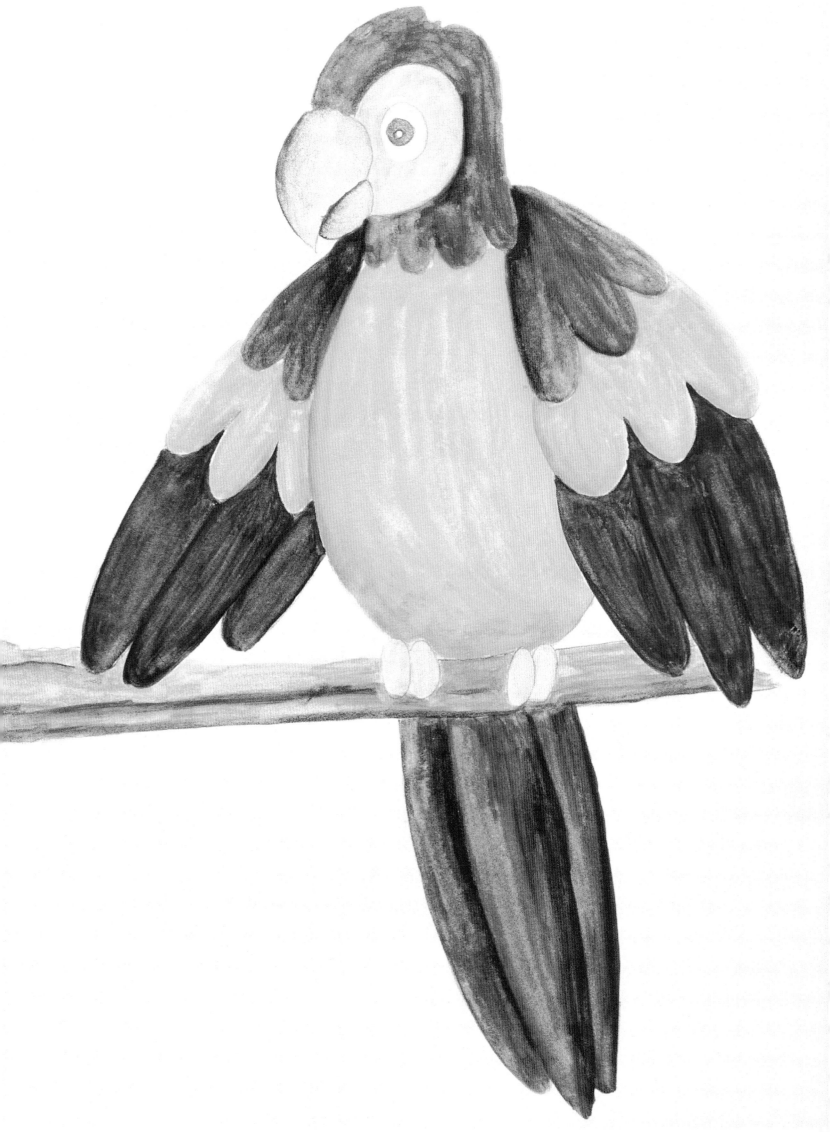

8 指尖上的小動物

1. 利用 22 到 23 頁所附的圖片，將手指間的玩偶圖案描下來或是影印下來。

2. 沿著圖形的輪廓線將圖案剪下來，再用小剪刀分別剪開下方的兩個小洞。如果你用打洞器先在裡面打出一個圓形小缺洞，你就會發覺其實要剪出這樣的小洞並不難喔！

3. 再用彩色筆將剛剛剪下來的小玩偶塗上顏色。

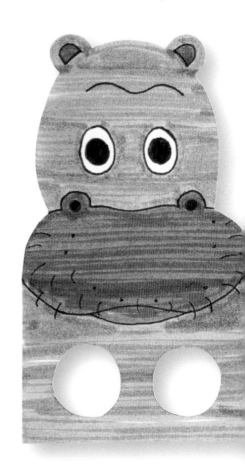

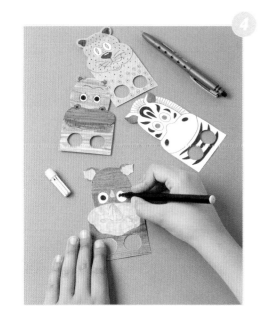

4. 接著用粗字和細字的簽字筆去描繪細節。

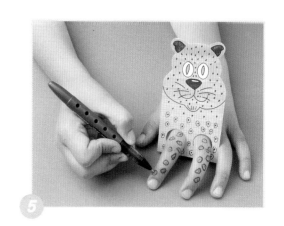

5. 當你將手指頭伸進剛剛所畫好的玩偶身體裡，你還可以在你的手指頭上面畫上小圈圈，這樣一來整個圖案看起來就會顯得更加完整喔！

花豹、河馬、犀牛和斑馬，牠們都聚集在一起約會喔！邀一個朋友過來，讓他和你一起玩一場大型的叢林遊戲吧！

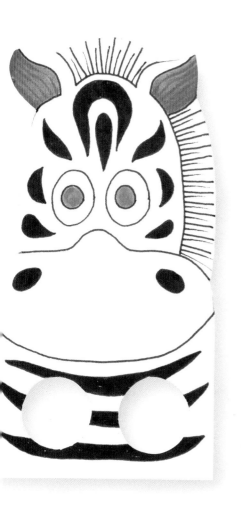

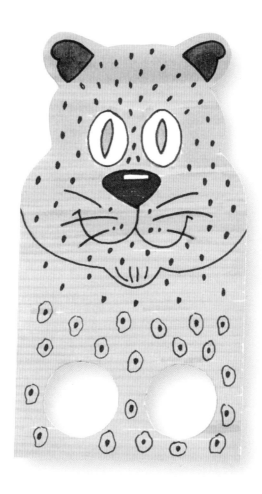

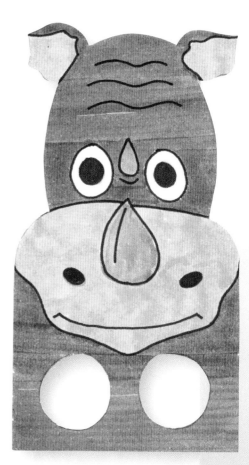

9 夢(ㄇㄥ)想(ㄒㄧㄤ)中(ㄓㄨㄥ)的(ㄉㄜ)舞(ㄨ)臺(ㄊㄞ)

準備的材料：
一張 A4 白色素描紙、一些色鉛筆、一把剪刀、一支鉛筆、一支錐子、一塊橡皮擦。

1.利(ㄌㄧ)用(ㄩㄥ)第(ㄉㄧ) 25 頁(ㄧㄝ)所(ㄙㄨㄛ)附(ㄈㄨ)的(ㄉㄜ)圖(ㄊㄨ)片(ㄆㄧㄢ)， 將(ㄐㄧㄤ)樹(ㄕㄨ)幹(ㄍㄢ)和(ㄏㄜ)動(ㄉㄨㄥ)物(ㄨ)圖(ㄊㄨ)案(ㄢ)沿(ㄧㄢ)著(ㄓㄜ)輪(ㄌㄨㄣ)廓(ㄎㄨㄛ)線(ㄒㄧㄢ)描(ㄇㄧㄠ)下(ㄒㄧㄚ)來(ㄌㄞ)或(ㄏㄨㄛ)是(ㄕ)影(ㄧㄥ)印(ㄧㄣ)下(ㄒㄧㄚ)來(ㄌㄞ)。 裡(ㄌㄧ)面(ㄇㄧㄢ)的(ㄉㄜ)小(ㄒㄧㄠ)細(ㄒㄧ)節(ㄐㄧㄝ)可(ㄎㄜ)以(ㄧ)不(ㄅㄨ)用(ㄩㄥ)描(ㄇㄧㄠ)下(ㄒㄧㄚ)來(ㄌㄞ)喔(ㄛ)！

2.在(ㄗㄞ)樹(ㄕㄨ)幹(ㄍㄢ)、 樹(ㄕㄨ)葉(ㄧㄝ)和(ㄏㄜ)動(ㄉㄨㄥ)物(ㄨ)們(ㄇㄣ)的(ㄉㄜ)身(ㄕㄣ)上(ㄕㄤ)畫(ㄏㄨㄚ)上(ㄕㄤ)一(ㄧ)些(ㄒㄧㄝ)不(ㄅㄨ)一(ㄧ)樣(ㄧㄤ)的(ㄉㄜ)圖(ㄊㄨ)案(ㄢ)。

3.接(ㄐㄧㄝ)著(ㄓㄜ)用(ㄩㄥ)錐(ㄓㄨㄟ)子(ㄗ)充(ㄔㄨㄥ)當(ㄉㄤ)鉛(ㄑㄧㄢ)筆(ㄅㄧ)， 把(ㄅㄚ)所(ㄙㄨㄛ)有(ㄧㄡ)線(ㄒㄧㄢ)條(ㄊㄧㄠ)的(ㄉㄜ)部(ㄅㄨ)分(ㄈㄣ)描(ㄇㄧㄠ)一(ㄧ)遍(ㄅㄧㄢ)之(ㄓ)後(ㄏㄡ)， 再(ㄗㄞ)用(ㄩㄥ)橡(ㄒㄧㄤ)皮(ㄆㄧ)擦(ㄘㄚ)將(ㄐㄧㄤ)鉛(ㄑㄧㄢ)筆(ㄅㄧ)線(ㄒㄧㄢ)條(ㄊㄧㄠ)通(ㄊㄨㄥ)通(ㄊㄨㄥ)擦(ㄘㄚ)乾(ㄍㄢ)淨(ㄐㄧㄥ)。

4.接下來用色鉛筆將整張作品塗上顏色，這時候你就會發現，剛剛用錐子描過的線條是不會被塗上顏色的呢！

你知道動物和人類其實是一樣的嗎？牠們也都會盡力去將事情做好，就為了爭取最後的勝利喔！

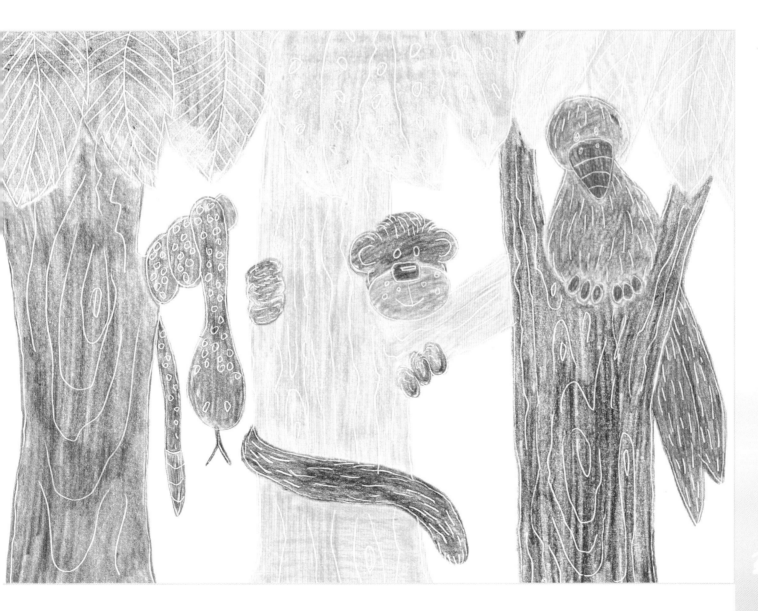

森林之一

10 有趣的小猴子

1. 將第 27 頁所附的猴子圖案描下來或是影印下來，但是只要將猴子頭部的輪廓線描到 A4 的白色素描紙上即可。

準備的材料：

一張 A4 白色素描紙、褐色和白色的廣告顏料、褐色和橙色的毛線、一支細字的黑色簽字筆、一條橡皮繩、一塊海綿、一把剪刀、一支錐子、白膠。

2. 用海綿沾取褐色的顏料，替猴子的頭部著色，還有沿著臉頰和耳朵的輪廓線也上色。接著把褐色和白色廣告顏料混在一起調勻，再用海綿沾調好的顏料畫臉頰和耳朵的內部。

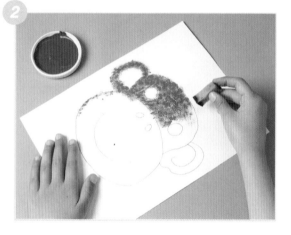

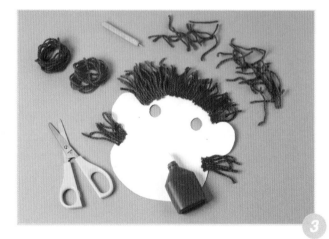

3. 用剪刀把猴子的圖案沿著輪廓線剪下來，並用錐子在耳朵上挖兩個足以將橡皮繩穿過的洞，眼睛的地方也要挖洞。再將褐色和橙色毛線剪成小段，貼在猴子的面具上。

4. 接著用細字的黑色簽字筆畫猴子鼻子上的鼻孔，還有臉頰和嘴巴的線條。畫好了之後，你就可以將橡皮繩穿過洞並且綁好。

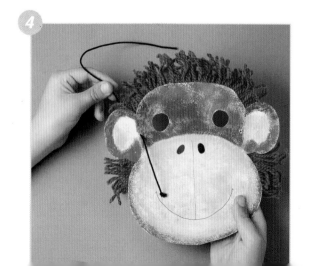

最後，你只需要將猴子面具戴上，你就會變成人見人愛的小猴子了。

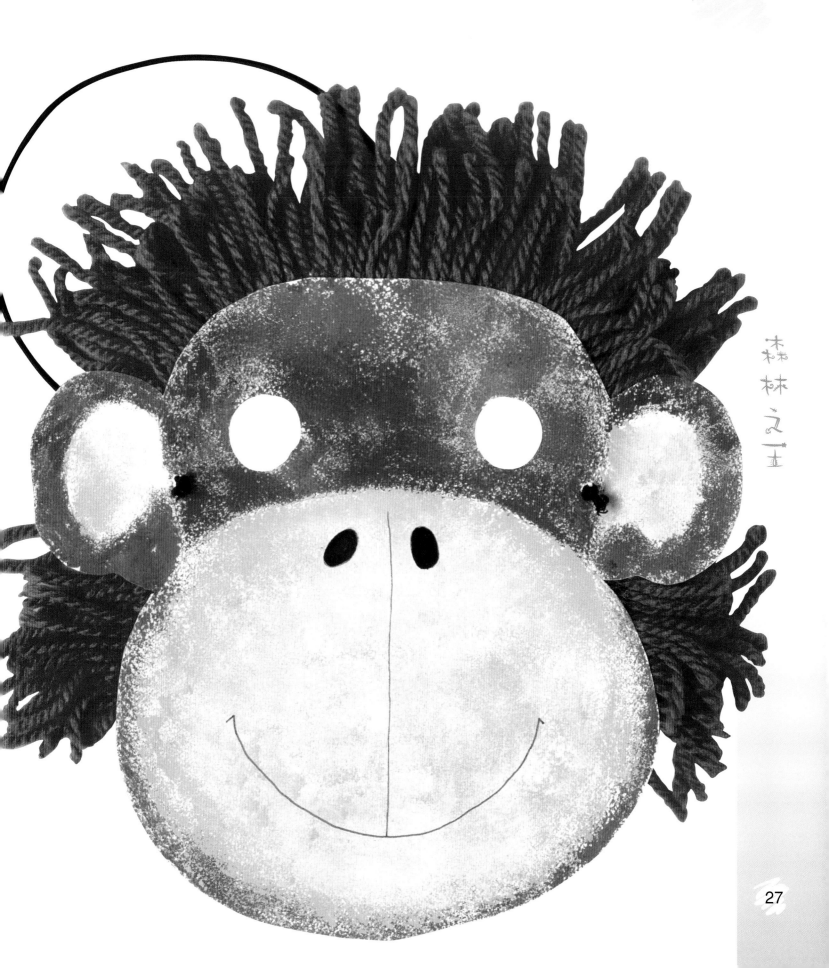

森林之王

你ㄋㄧˇ的ㄉㄜ˙頭ㄊㄡˊ頂ㄉㄧㄥˇ上ㄕㄤˋ有ㄧㄡˇ鱷ㄜˋ魚ㄩˊ！

6−7 頁

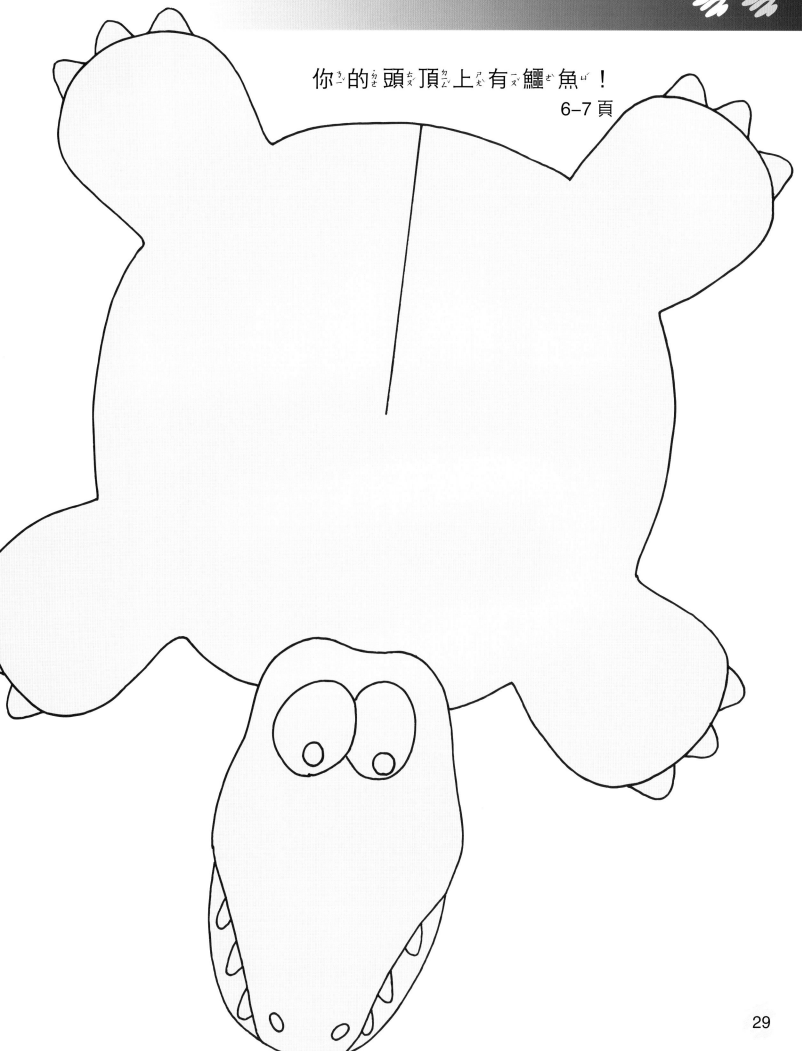

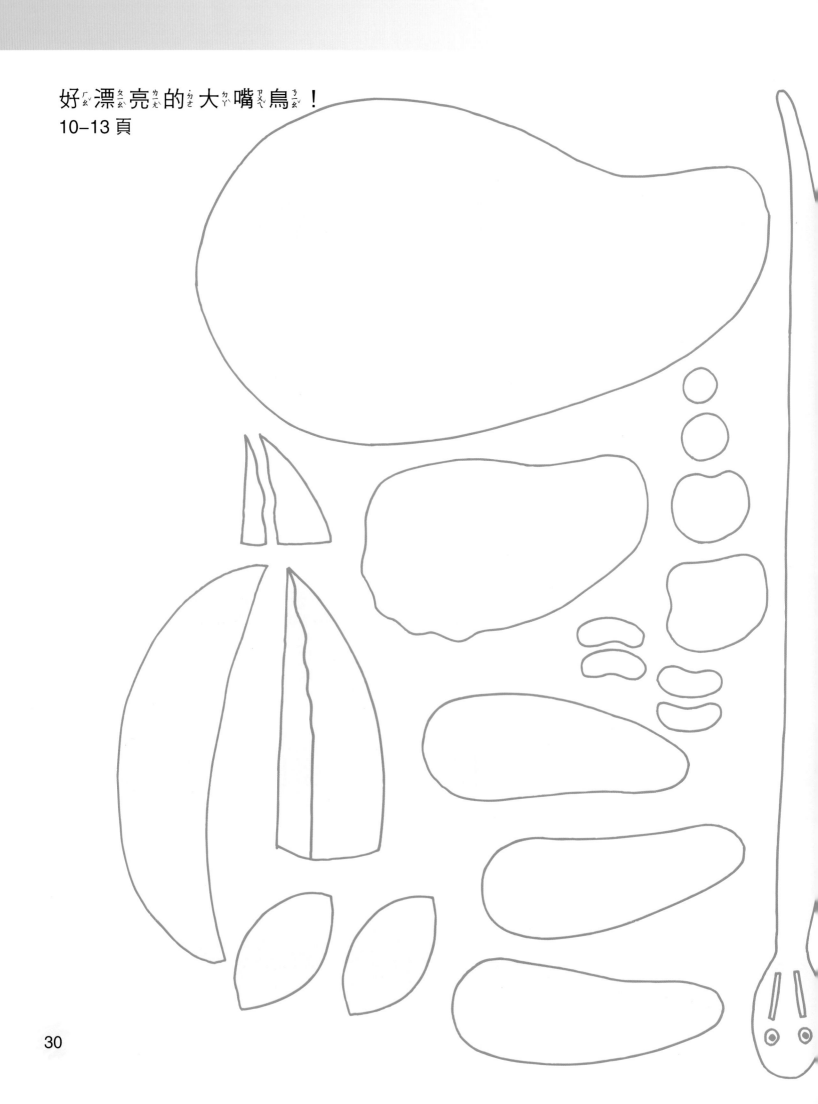

比ㄅㄧˇ我ㄨㄛˇ們ㄇㄣ˙想ㄒㄧㄤˇ像ㄒㄧㄤˋ中ㄓㄨㄥ的ㄉㄜ˙還ㄏㄞˊ要ㄧㄠˋ大ㄉㄚˋ喔ㄛ˙！

16−17 頁

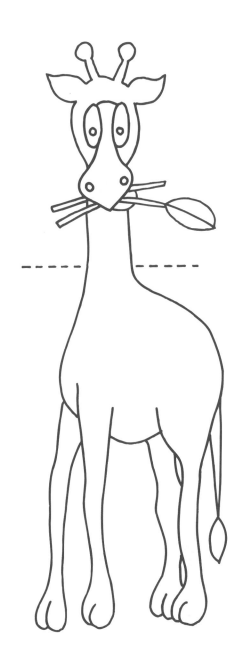

如何描好圖案

你要準備：
描圖紙一張、鉛筆。

· 把描圖紙放在你要描繪的圖案上，用鉛筆順著圖案的輪廓線描出來。

· 將描圖紙翻面，再用鉛筆把看得到線條的部分或整個圖案都塗黑。

· 把描圖紙翻正放在你要使用的卡紙上，再用鉛筆描出圖案的線條。

現在你的圖案已經描繪出來了，可以進行下一個步驟囉！

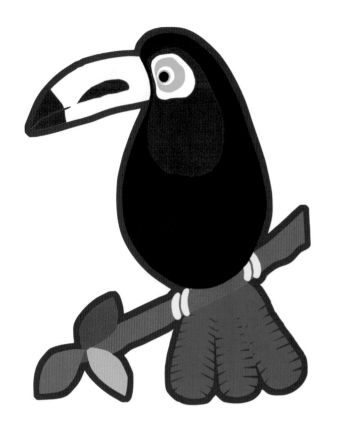

三個貼心的小建議

· 學習掌控每一次練習的時間是相當重要的。尤其是對一些年紀比較小的小朋友而言，時間不能夠太長，最多不要超過 30 分鐘。最好是讓小孩子自己感興趣，並且想要繼續練習，寧可如此，也不要讓小孩子覺得厭倦。

· 在練習的過程當中，最好為小孩子調整適當的姿勢，這樣才可能有好的成果，並且可以避免讓他們養成不良的姿勢。

· 當小孩子將作品完成了之後，我們應該把小藝術家的成品用資料夾收好，或是將它們掛在小孩子的房間或是教室內做為裝飾。

透過素描、彩繪、拼貼……等活動來豐富小孩的創造力

恐龍大帝國

遨遊天空的世界

海底王國

森林之王

動物農場

馬丁叔叔的花園

森林樂園

極地風光

國家圖書館出版品預行編目資料

森林之王 / Pilar Amaya著;陳淑華譯.－－初版一刷.
－－臺北市；三民，2004
　　　面；　　公分－－(小普羅藝術叢書. 我的動物朋
　　友系列)
　　譯自：La Amiga Selva
　　ISBN 957-14-3968-1　　(精裝)

　1.美勞

999　　　　　　　　　　　　　　　　　　92020943

網路書店位址　　http://www.sanmin.com.tw

ⓒ　森　林　之　王

著作人　Pilar Amaya
譯　者　陳淑華
發行人　劉振強
著作財　三民書局股份有限公司
產權人　臺北市復興北路386號
發行所　三民書局股份有限公司
　　　　地址／臺北市復興北路386號
　　　　電話／(02)25006600
　　　　郵撥／0009998-5
印刷所　三民書局股份有限公司
門市部　復北店／臺北市復興北路386號
　　　　重南店／臺北市重慶南路一段61號
初版一刷　2004年1月
編　號　S 941181
基本定價　參元捌角
行政院新聞局登記證局版臺業字第○二○○號

有著作權，不准侵害

ISBN　957-14-3968-1　　(精裝)

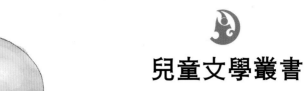

兒童文學叢書

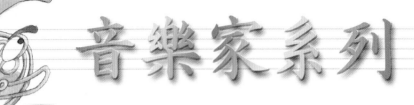

音樂家系列

有人說，巴哈的音樂是上帝創造世界之前與自己的對話，
有人說，莫札特的音樂是上帝賜給人間最美的禮物，
沒有音樂的世界，我們失去的是夢想和希望……

每一個跳動音符的背後，到底隱藏了什麼樣的淚水和歡笑？
且看十位音樂大師，如何譜出心裡的風景……

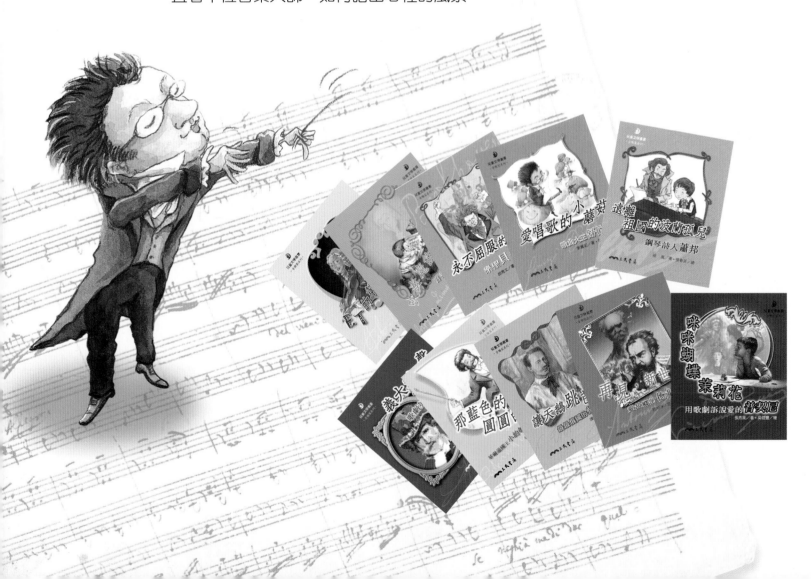